U0100780

主 编　刘 铮

中国当代摄影图录: 李昑

© 蝴蝶效应 2018

项目策划：蝴蝶效应摄影艺术机构
学术顾问：栗宪庭、田霏宇、李振华、董冰峰、于　渺、阮义忠
　　　　　殷德俭、毛卫东、杨小彦、段煜婷、顾　铮、那日松
　　　　　李　媚、鲍利辉、晋永权、李　楠、朱　炯
项目统筹：张蔓蔓
设　　计：刘　宝

中国当代摄影图录

主编 / 刘铮

LI WEI 李昉

浙江摄影出版社

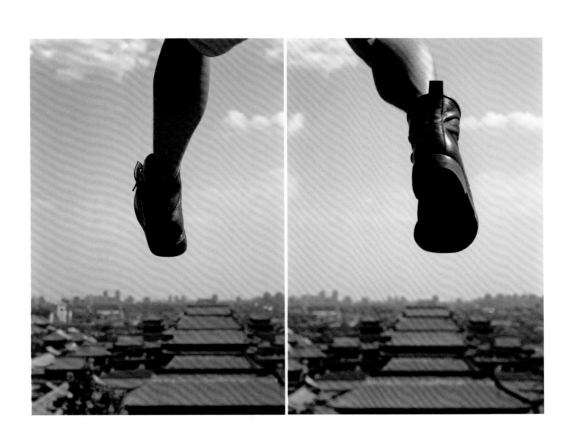

行走——空间，2000

目　录

李晖的行为艺术

文 / 朱莉·塞格夫斯（亚洲艺术委员会执行主任）

今天，中国先锋艺术的焦点已经从雕塑和绘画转向表演、摄影和视频艺术。许多具有前瞻性思维的艺术家现在使用人体作为他们的画布，在这个过程中，他们创造概念并完成艺术创作，然后利用摄影和录像等方式进行加工。首批概念照片拍摄于 20 世纪 90 年代中期北京东北部的艺术社区东村，主要记录地下表演艺术。在 20 世纪 90 年代末，一些摄影艺术家也对经数字强化处理的计算机成像进行过研究。后来，到了 21 世纪初，观念摄影逐渐确立为一种艺术形式。今天，一些最有特色的作品完美结合了行为艺术和摄影，它们由艺术家李晖创作。

李晖用自己的身体创作出既令人不安又具挑衅性的作品，有时还会面无表情地表现出幽默感。他的作品反映了他对中国全球化和不断变化的城市环境的不安，以及对爱情、家庭、幸福和失望等主题的个人关切。

李晖于 1970 年出身于湖北省的一个农村家庭，他的乡亲们几乎都没想到李晖将来有一天会成为一位著名的艺术家。李晖在 19 岁的时候，和其他数百万名年轻人一样，为了追求理想而选择北漂。1993 年，李晖在北京一家私立艺术学院学习绘画。但由于对当代绘画感兴趣，李晖很快意识到他能从受传统训练的美术老师那里学到的东西很少，一年后他就辍学了。为了生存，李晖做过各种低收入的工作，但他很快就意识到，不管他做了多少工作，都没有钱或时间去追求自己的艺术。李晖和生活在东村的独立艺术家成为朋友后，辞去了毫无前途的工作，这个决定从根本上改变了他的艺术方向。首先，他自学摄影和录像，然后在 1997 年开始专注于行为艺术。对于李晖来说，这种独特而鼓舞人心的艺术形式是最理想的。通过行为艺术，他能够与观众进行对话，将他们带入艺术过程。此外，艺术也使李晖得以创造和操纵自己的幻想现实。

李晖开始使用镜子这一独特的方式来审视现实，并与现实互动。2000 年上海双年展的赞助者们就见证了第一批行为艺术作品中的一场。在这场和后续的许多系列表演中，李晖托着一块约 1 平方米的镜子，将头从镜片中央洞口穿出。照片中的镜像片段使观众看到李晖的头部在日常生活空间、城市背景以及著名的历史遗迹中飘浮。对于李晖来说，这些令人不安的互动表演作品，反映了真实与虚幻之间的紧张关系。就像李晖说的那样，它们使我们"质疑日常的感知习惯，从新的角度看待自己和周围的环境"。

结合杂技技巧、电线和脚手架，李晖在 2002 年开始了迄今为止可能是他最著名的系列表演《撞入》。这些表演绝不容易进行。在其中一幅画面中，这位艺术家的头部和胸部嵌在一条乡村沥青道路的表面。他的两条腿完全僵硬，直指天空，就像一枚刚刚撞上地球的火箭。这些照片不是经计算机处理后获得的蒙太奇图像，而是利用道具和各种手段完成的真实行为。李晖在谈到当今这个瞬息万变、陌生的社会时说："想象如果有人从另一个星球坠落到地球上，那么无论是在中国还是在世界的另一个地方，着陆都不会是软着陆。头朝下掉进未知世界，脚下没有任何可以

固定的东西,这种感觉是我们都熟悉的。一个人不必真的从另一个星球掉下来才能体会这种感觉。"

在 2003 年《29 层自由度》的表演中,犹如超人般的李昕似乎摆脱了重力,飞出窗外。他最终会奇迹般地飞向北京市中心商业区的多层建筑中,还是迅速坠落地表?李昕的工作代表了北京许多上班族的情感共鸣。他们想逃离沉闷的工作,但又不能,因为他们的工作对于个人的生存以及经济的持续发展是必不可少的。

然而,就算是"魔鬼李昕"也对这次表演心有余悸:"我实际上是从北京一幢办公楼的第 29 层楼上吊下来的,需要肌肉非常发达的人来抓住我的脚踝。在北京,没有多少肌肉如此发达的人。但最后我找到了几个。幸运的是,一切都成功了,我还在这里。"

李昕的体操能力在生活中再次受到考验。创作于 2004 年的一幅三联照片令人毛骨悚然,一个女人抓住李昕的脚踝,然后就像扔标枪一样把他整个人掷出去。对于这位艺术家来说,这幅有趣的作品探讨了当代男女关系的普遍问题。虽然每一段关系都有其温柔的时刻,然而人们大部分的时间是花在处理伴侣的行为、反应和对彼此的期望上。这些照片清楚地表明,女性不仅更强势,而且似乎比她们的男性伴侣更容易沮丧。

《人类止步》中的超现实场景(2005 年)是李昕在中国迅速变化时,对保护家庭这一主题的艺术表达。这幅作品展示了艺术家抱着他的孩子,吊在一系列钢梁中摇摇晃晃的场景,似乎父亲和孩子很快就会死去,他们的脸上写满焦虑。李昕认为,在这个瞬息万变的社会里,许多人感觉自己正在失去控制,他们再也不能对任何事物都信以为真。他说:"这是一种悬在空中的感觉。即使家庭是我们的首要任务,我们也不知道我们到底能做多少。"

在另一幅三联照片《在前方》(2006 年)中,一名衣着庄重的香港商人站在一辆白色的宝马敞篷车内,停在香港的维多利亚港边,所有这些都是金融成功的标志。一方面,他把毫无戒心的李昕的身体像足球一样抛向前方;另一方面,他的一只手指向一个未知的未来。在这幅三联照片中,李昕脸上表露出来的先是震惊,然后是怀疑,最后是神圣性的表情,显示出他面对未来经济发展所带来的社会结果的矛盾心理。

2007 年,李昕在穿过北京 798 艺术区时,碰巧看到一只大塑料手臂从一栋建筑的高层冒出来,这只手臂是一件装置艺术作品的一部分。李昕后来利用这只手臂创作了《人之手》。在这件作品中,李昕展现了他对人们在这个前所未有的社会转型时期的心理状态的洞察。在现代社会,个人可以拥有前所未有的自由,但其实仍有一只无形的手随时可以左右人的命运,这是一种挥之不去的焦虑。

另一张 2007 年的照片《永不言败》则描绘了一支篮球队似乎在抗拒重力的场景。篮球运动员自如飞在空中,把李昕的身体投入篮球架。这张照片表达了李昕的艺术主张——即使在不可能的情况下,一切皆有可能。

在 2008 年的一张照片《生活在高处》中,李昕探索了当前社会对繁荣的痴迷。在这幅作品中,李昕忧心忡忡,他笨拙地握着一辆白色宝马敞篷车的方向盘,驾驶着这辆飞车飞越北京的屋顶。他的一群朋友竭力搭上这辆车。每个朋友都会紧握前面人的脚踝,在天空中创造出一条虚拟的人之路,他们都在尽职尽责地追求财富和奢侈的生活。

李昕引人入胜但又具有挑衅性的行为艺术作品继续在他所创造的舞台幻想中,巧妙地

探索着中国当代社会复杂的多重现实。他的一些照片确实很幽默，而另一些则令人不安，但这些照片都迷人而富有洞察力，帮助我们探索艺术家本人和今天的中国。

走向无限空间
——论李晖的表演摄影

文 / 王春辰（中央美术学院，北京）

　　李晖是中国当代最具影响力的艺术家之一，自1999年以来，他一直专注于自己独特的表演。随后，他越来越受到国际艺术界的关注。李晖是如何，又为什么获得这样的声誉和认可，这是一个有趣而值得讨论的话题。

　　在过去的二十年间，中国社会和中国人面对环境的心理发生了巨大的变化。一方面，与过去的社会结构相比，中国不再是过去的中国。中国各地修建了许多建筑物和高速公路，传统的生活和习惯发生了翻天覆地的改变，虽然进入偏远地区变得更加方便，但大量的遗产被摧毁并永远消失。另一方面，敏感的人们感受到了强烈的排挤并产生不满情绪，尤其是新一代中国概念艺术家。他们找到了自己的方式来反映这种变迁。

　　当我们看中国艺术家今天创作的艺术作品时，我们需要对它们加以区分。由于不同的艺术家对当代艺术是什么或应该是什么有着不同的理解，他们创作的作品在方法和观念上是相当不同甚至矛盾的。对真正的当代艺术批评来说，只有那些对当代生活和社会有着不可抑制的冲动和反应的作品才能激发我们的兴趣。因此，当李晖第一次用双手托着镜子表演时，他创造了一些代表当代观念的独特标识。观众和艺术评论家对这种通过镜子和照相机镜头反射的双重形象感到惊讶。在以此达到对现实的特定描述之后，李晖创造了另一种诠释生命和欲望的符号——他通常用一根细细的钢丝绑在脚踝上，以支撑自己，或者拉住自己以免从空中坠落。

　　由于对重力的绝对挑战，李晖的悬吊表演成为当代生活的象征。这个挑战既指身体的极限，也指心理的调适。他所处的背景是中国人过去所经历的生活场地，如紫禁城、屋顶、废弃的破屋、废弃的工厂、建筑工地、农村田野等，所有这些地方都与中国人的生活和中国的现实密切相关，不论是从历史到现在，从社会变化到个人愿望。人们认为李晖所采用的表现方式是对现实和虚拟的某种争论。他所创造的只是当代人对外界的普遍感伤：他们被某种力量控制，无法逃脱。然而，他们仍然喜欢挣脱束缚，以追求绝对自由和重新创造我们的外部世界为目的。李晖看起来像是一个演员，在现实生活中测试体能的极限，挑战人类行为的认知习惯及其概念——因为我们绝不可能以这样的方式行事。

　　事实上，表演或观念摄影的成果，都是中国当代艺术家对于如何进行艺术创作的观念的直接体现。自20世纪90年代起至如今的21世纪，中国前卫艺术家极力突破所有对艺术的限制性定义。尤其是在中国，他们竭力使人们相信，艺术意味着潜在的思想内涵和意义。这样的限制之一是，艺术家的个人表达可能淹没在所谓主流声音的口号之下。但越来越多的中国前卫艺术家选择做自己的艺术创作和艺术表演。因此，李晖以独特的方式突破现实主义走到了前沿，观众可以感受到一种强烈的惊讶和好奇，即艺术可以通过这样的方式来完成。这给他们的生活现实及他们对物质世界的感官带来奇妙的体验。传统观念总是倾向于将表演视为

一些艳俗的行为或肤浅的艺术方式。但实际上，表演对人们的观念产生了强烈的影响，并导致了传统的艺术定义的崩塌。这就是为什么当李昕跳进大海，或者从窗户或天花板穿出时，人们会感到意外和震惊，然后陷入沉默：他们得到的是难以理解的新鲜体验，这意味着我们周围的世界有更多的重组可能性。这是由我们的身体（一个永恒的概念表现载体）所完成的，它一反我们的感官的常态，朝向充满多重表征的艺术结构的无限空间发展。

2008 年 9 月 8 日

绿人——餐, 19991125

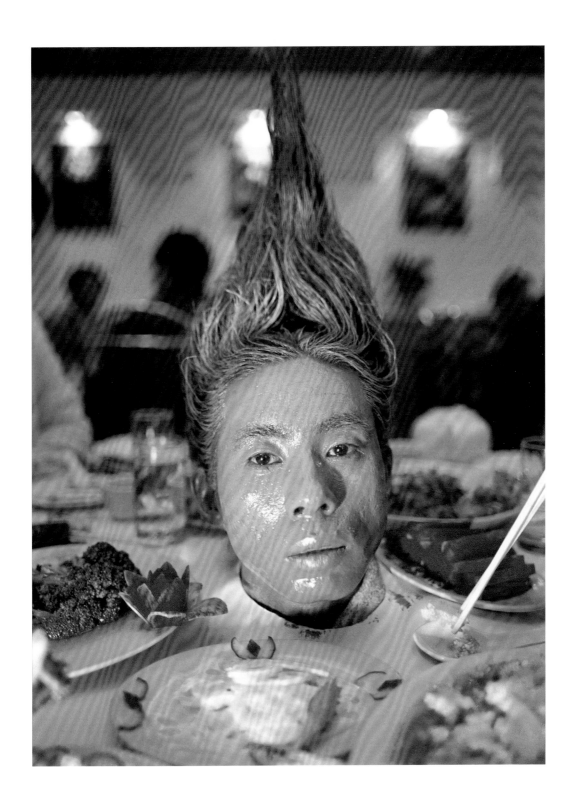

撞入地球，20020820

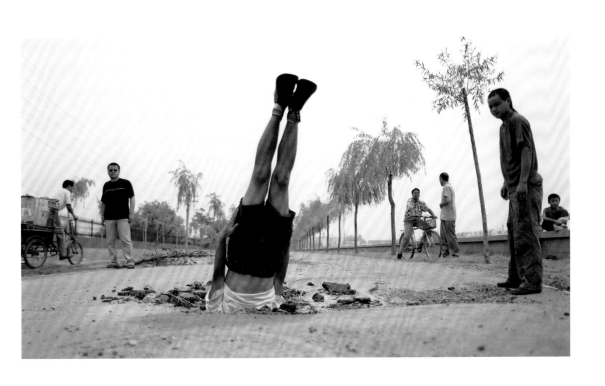

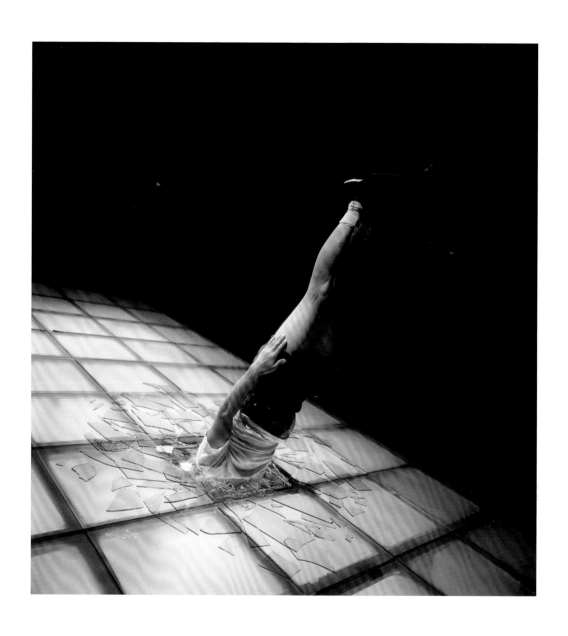

撞入红场秀，20021006

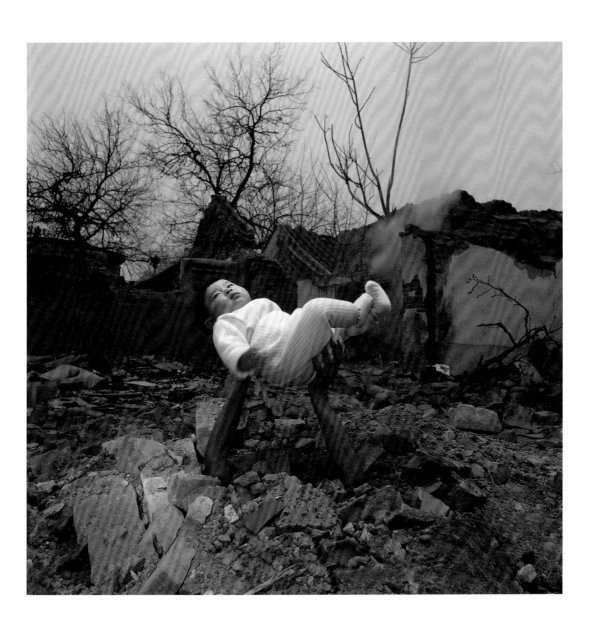

远离地球的孩子，20030305

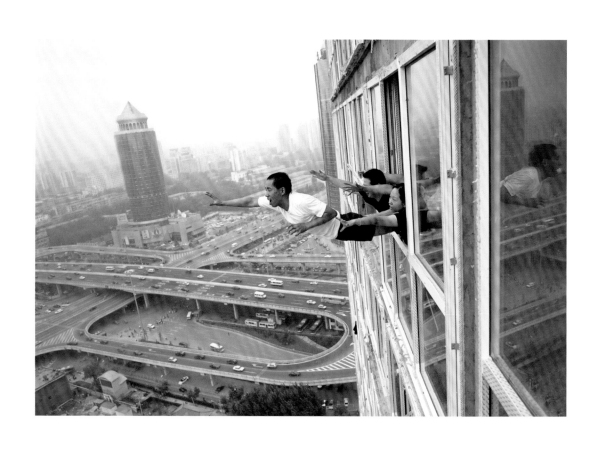

29 层自由度 1, 20030724

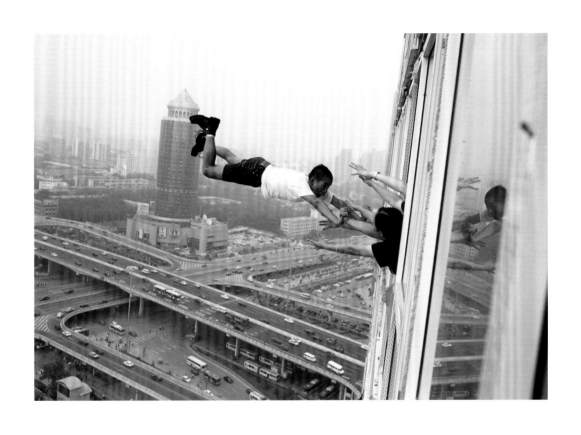

29 层自由度 2, 20030724

撞入汽车，20030926

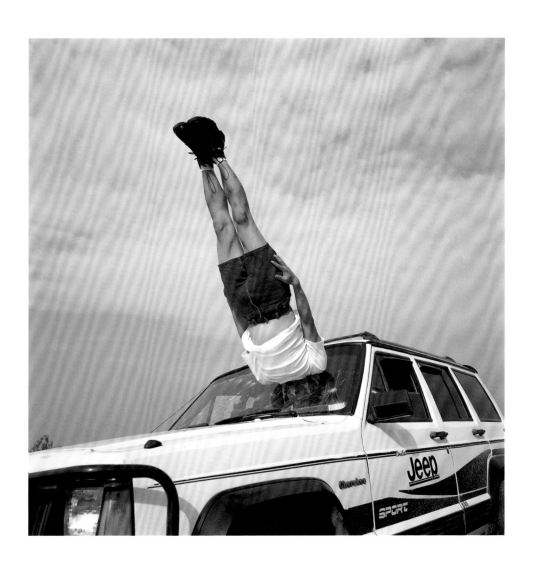

撞入冰窟，20040131

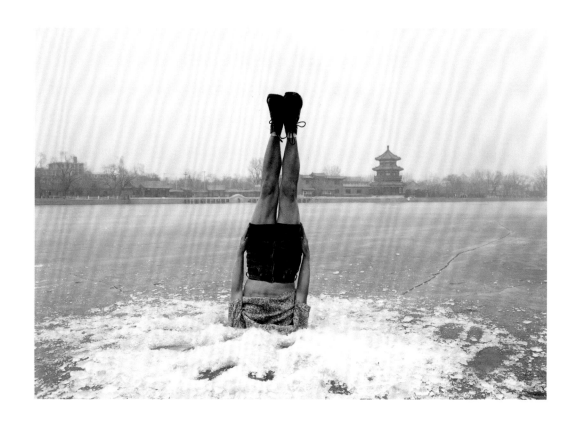

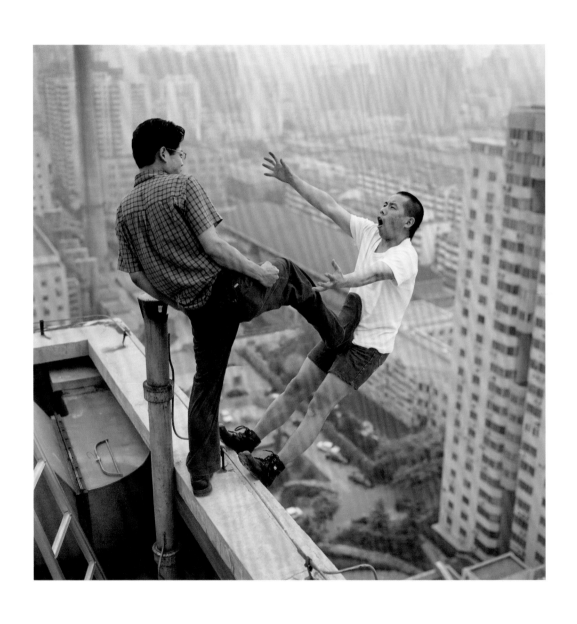

25 层自由度，20040619

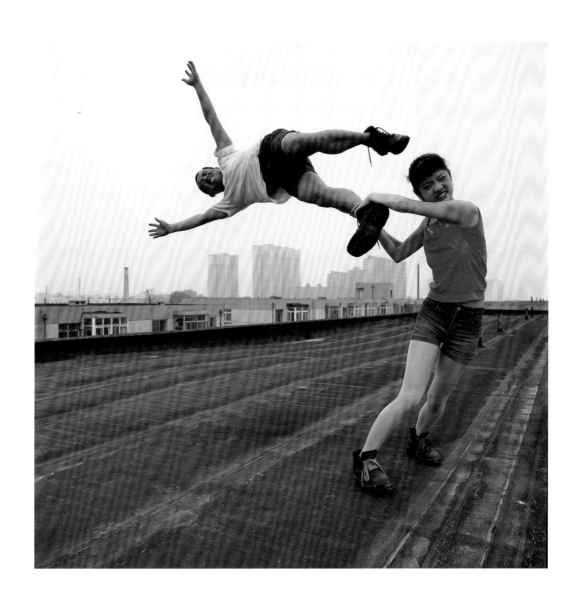

爱在高处 1, 20040701

在地球表面，20041024

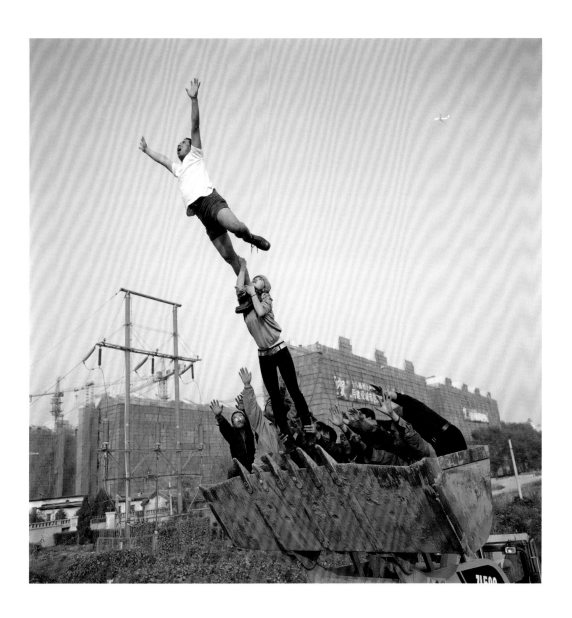

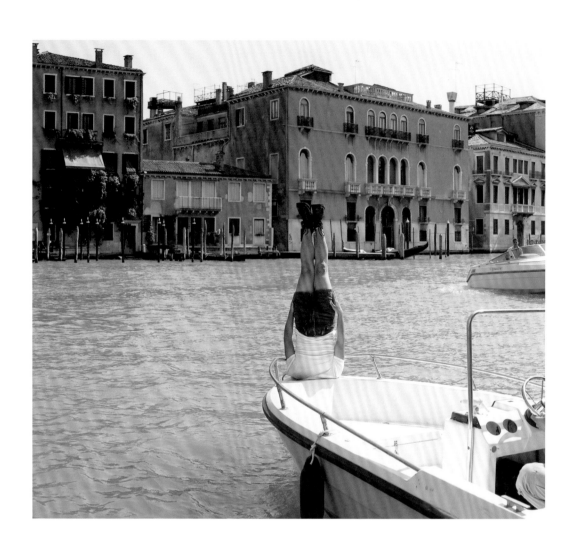

撞入威尼斯，20050609

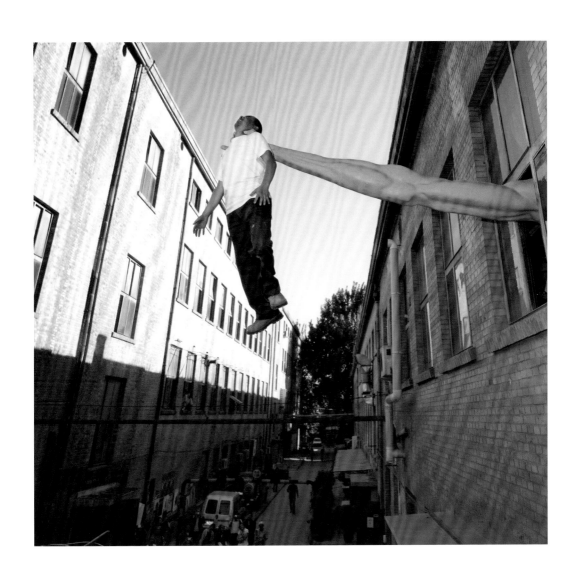

人之手，20050921

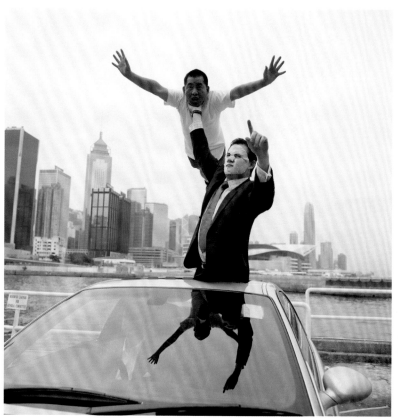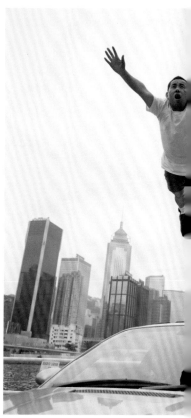

在前方 1, 20060314

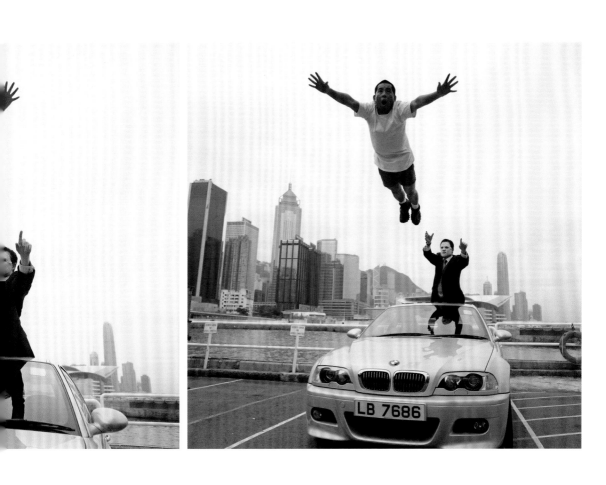

生活在高处 4 之一, 20080420

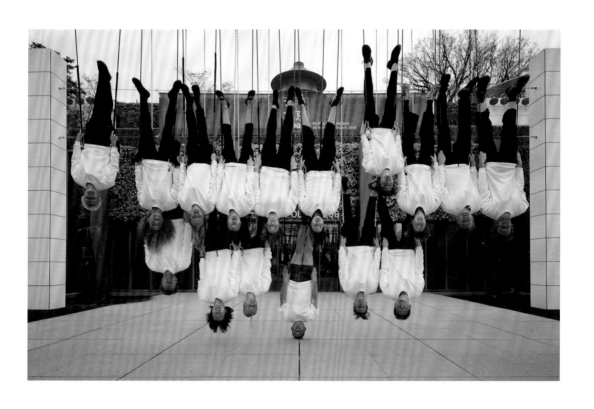

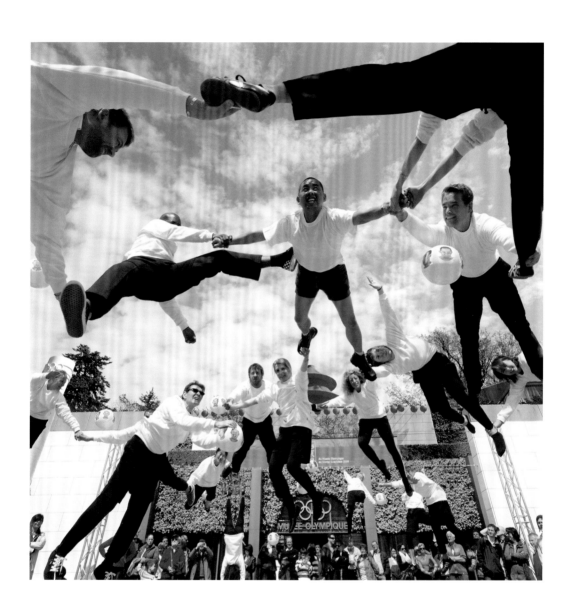

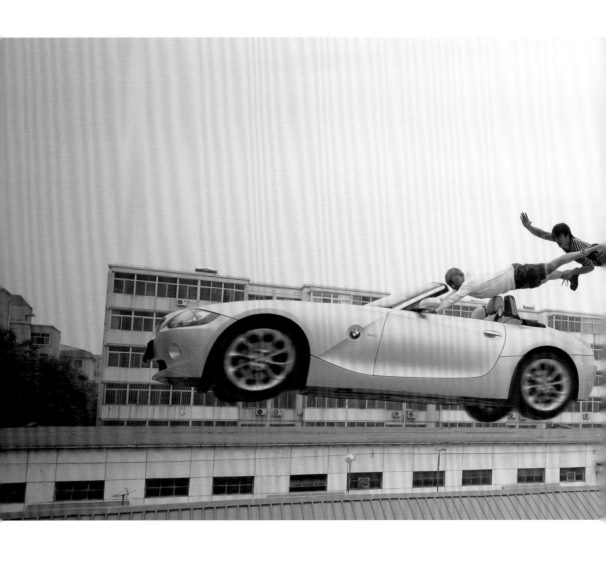

生活在高处 5, 20081009

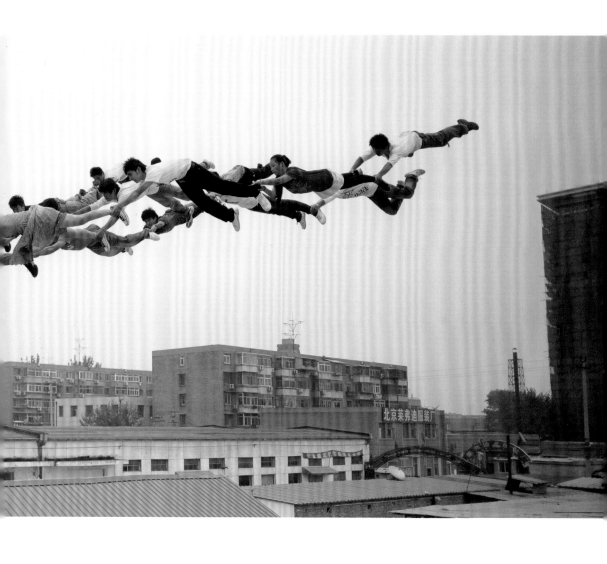

生活在高处 6，20081009

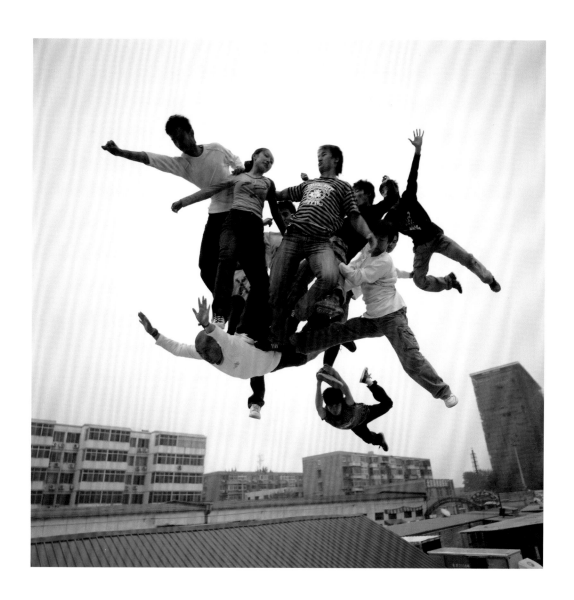

自由的讲台 1, 20081102

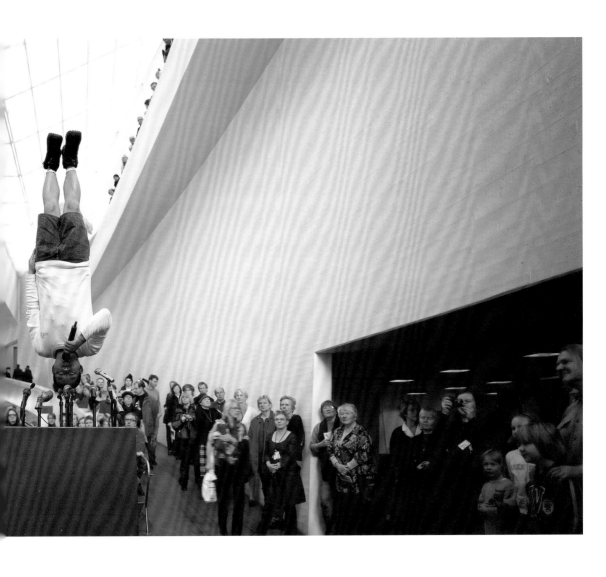

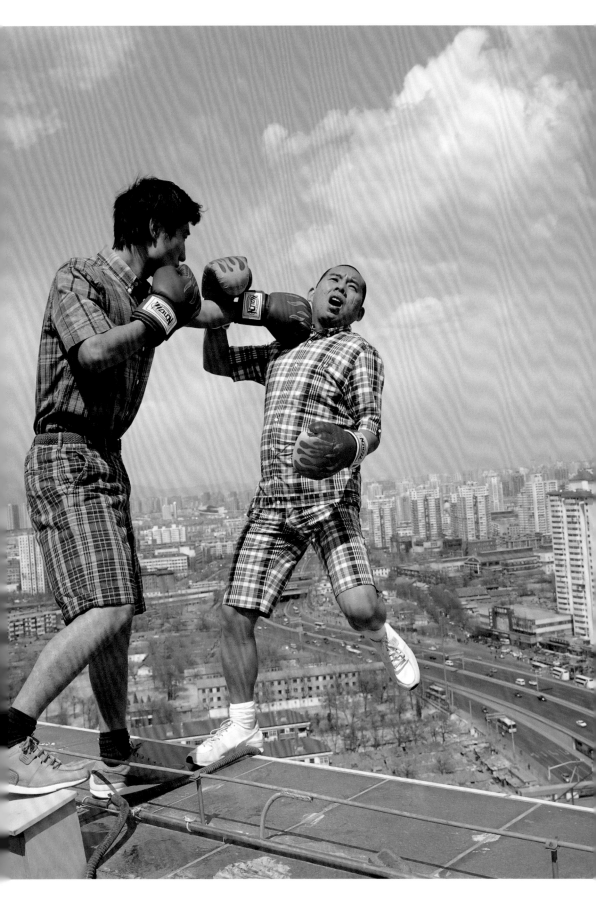

生活在高处 9, 20090818

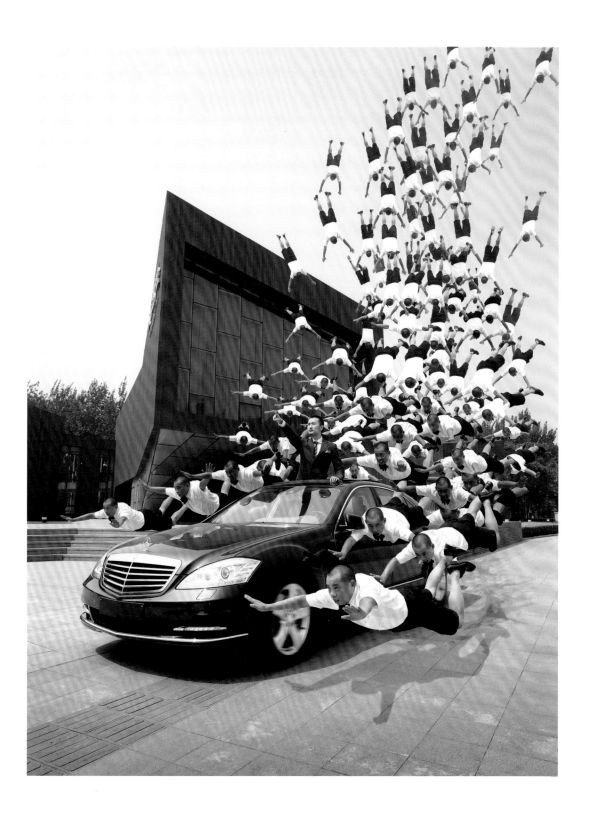

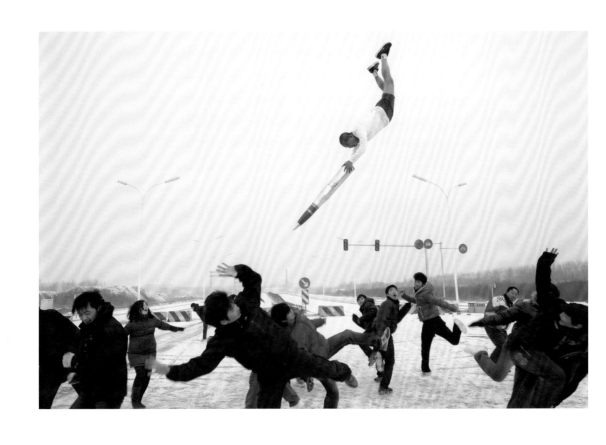

子弹 1, 20100102

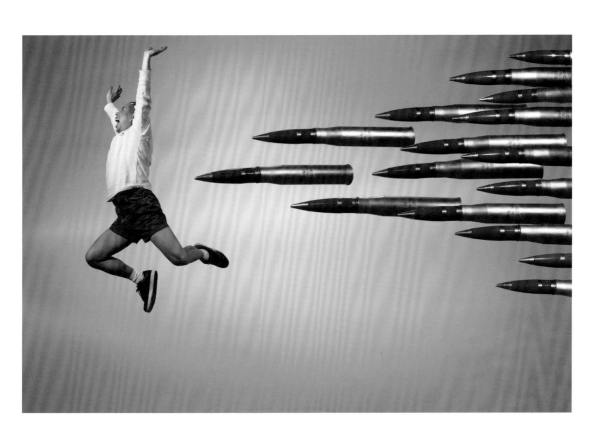

子弹 4, 20100212

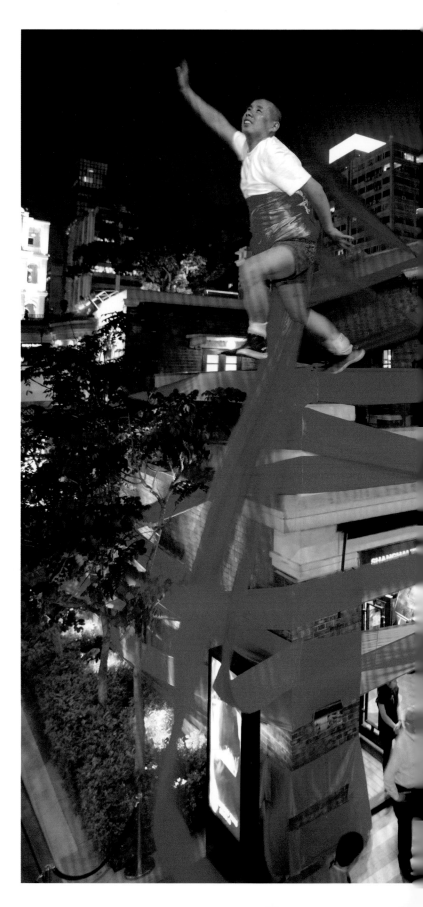

悬空的冲突 1, 20100616

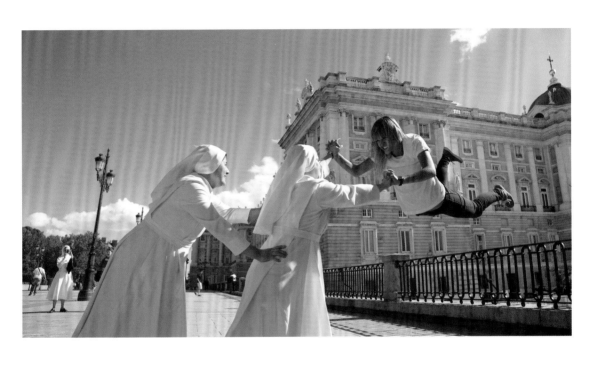

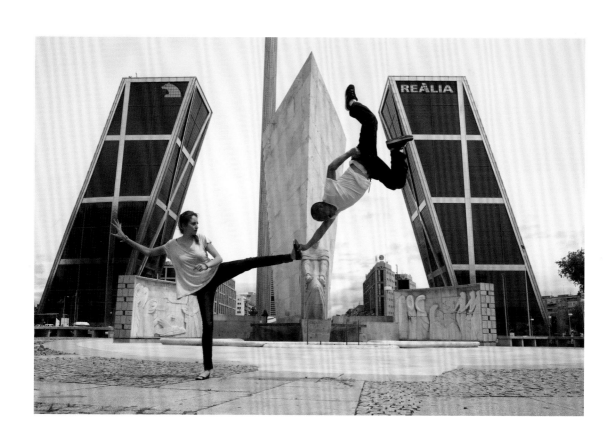

玛尔塔的力量 1, 20100617

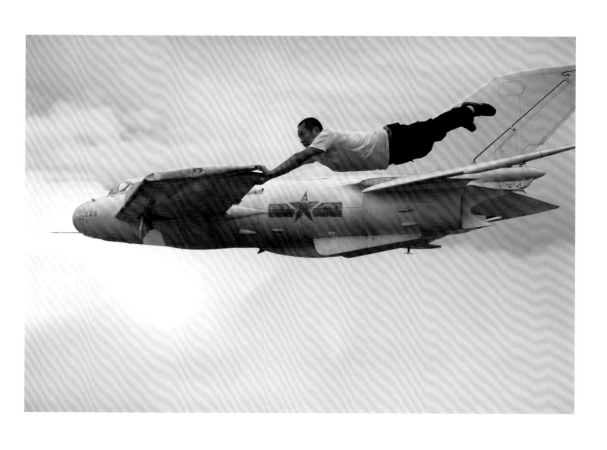

战斗在云中 1，20100825

和叉子叉入日内瓦河，20100906

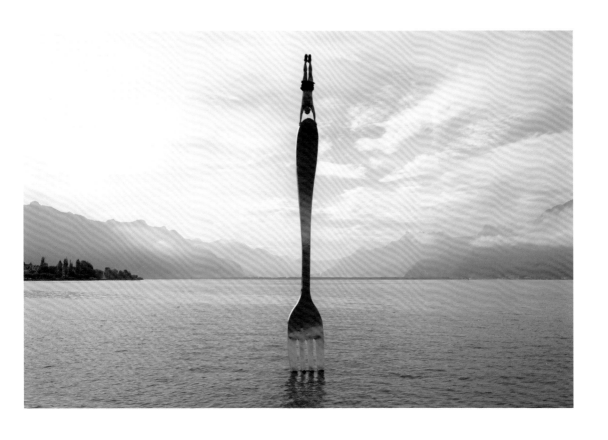

空中游戏，20110302

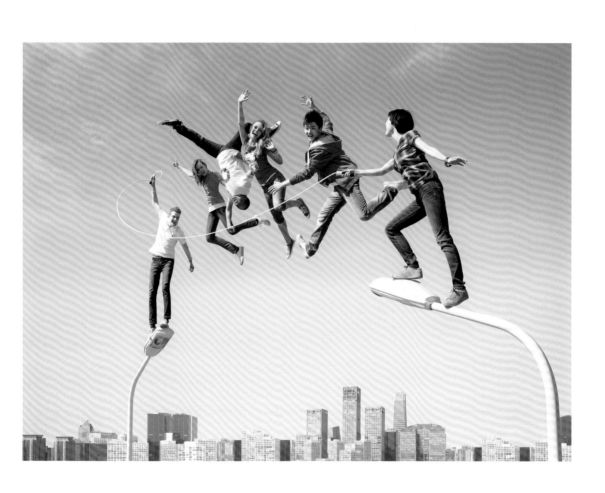

一起飞，20110826

在巴黎，20120320

佛在巴黎，20120320

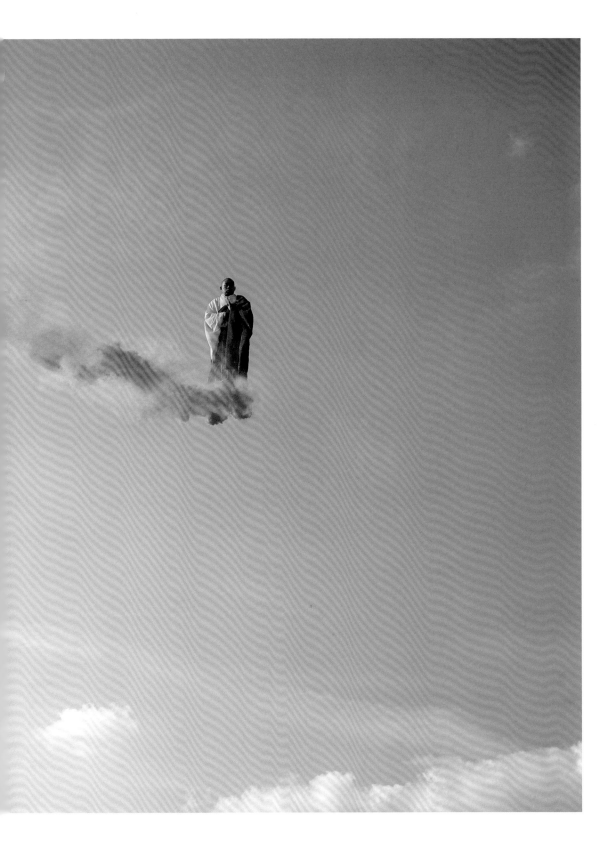

突尼斯的天空，20120410

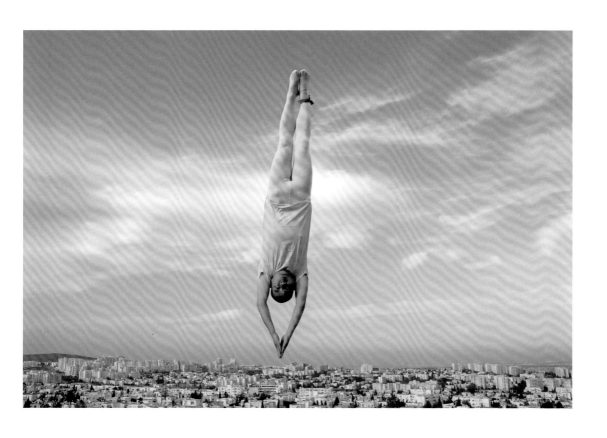

警戒线，20120422

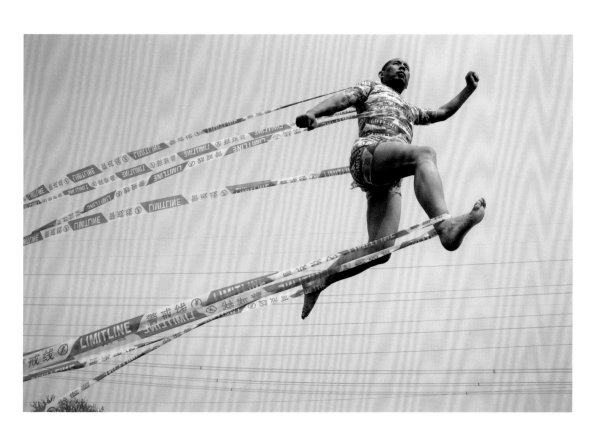

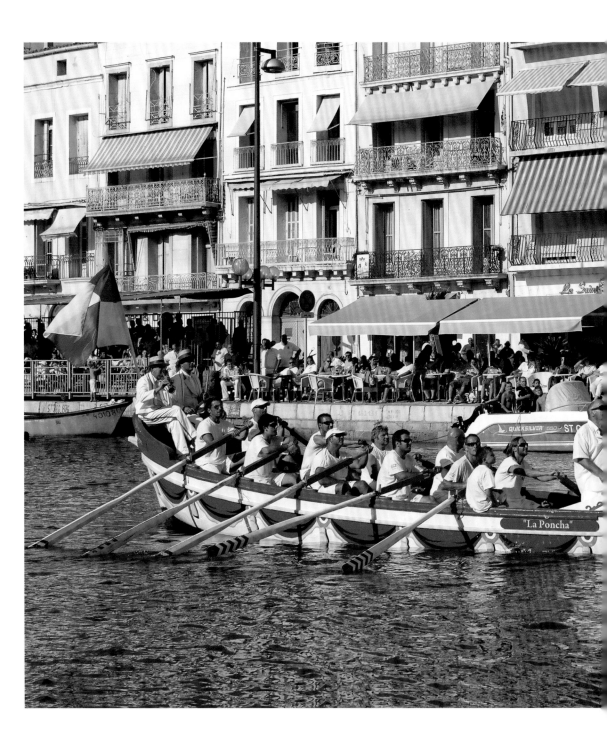

赛特的天空 1, 20120729

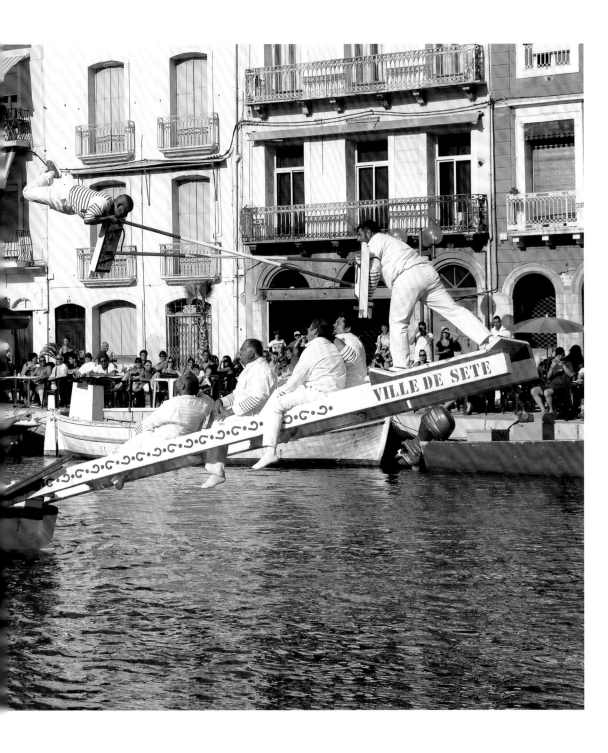

赛特的天空 2, 20120730

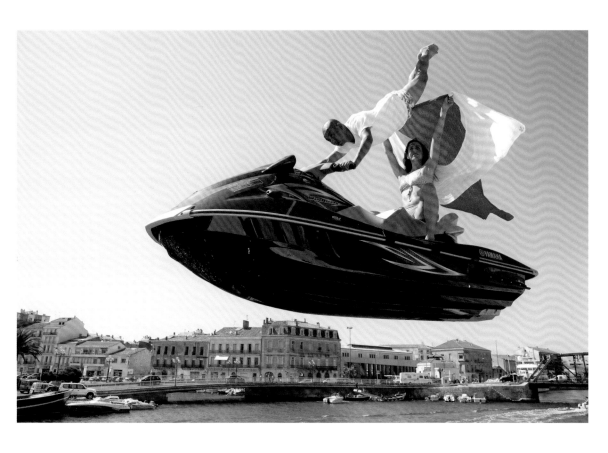

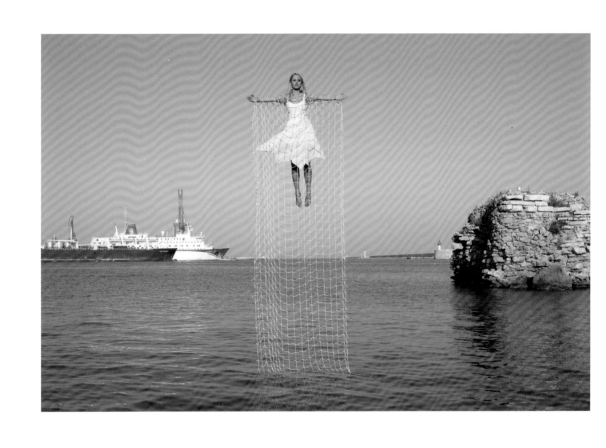

赛特的天空 3, 20120907

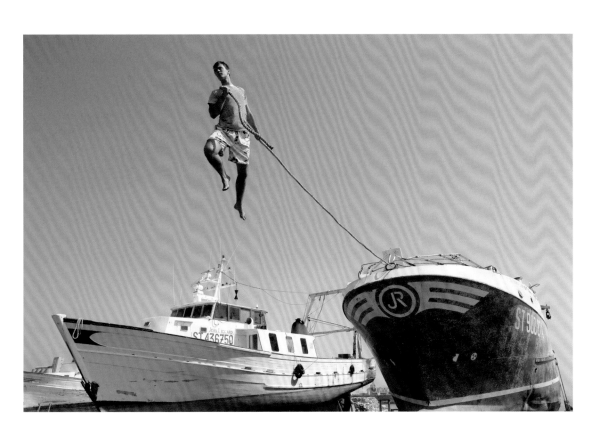

赛特的天空 4，20120908

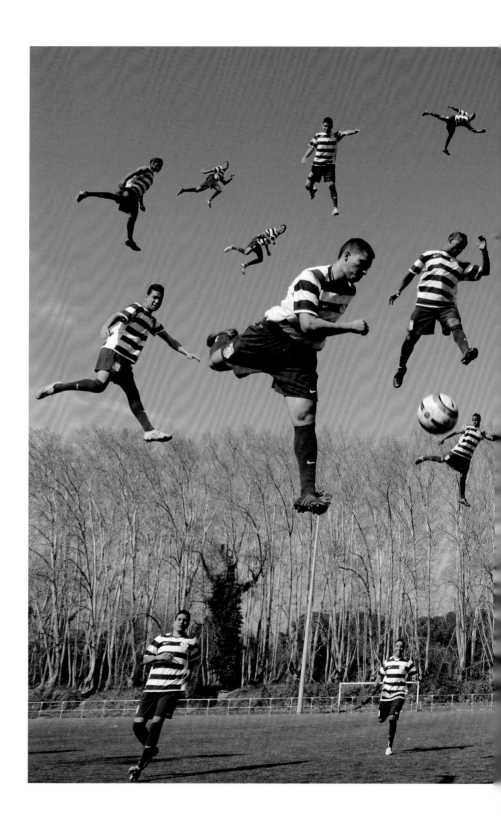

蒙彼利埃的天空，20130226

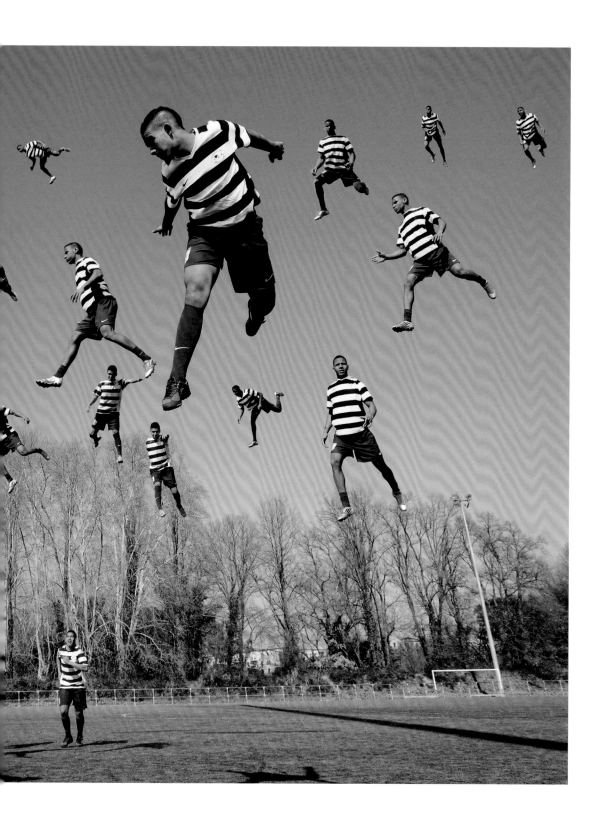

飞在威尼斯 1, 20130528

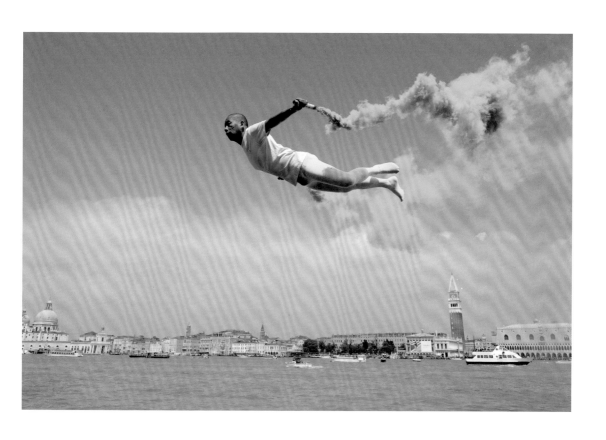

飞在威尼斯 2, 20130528

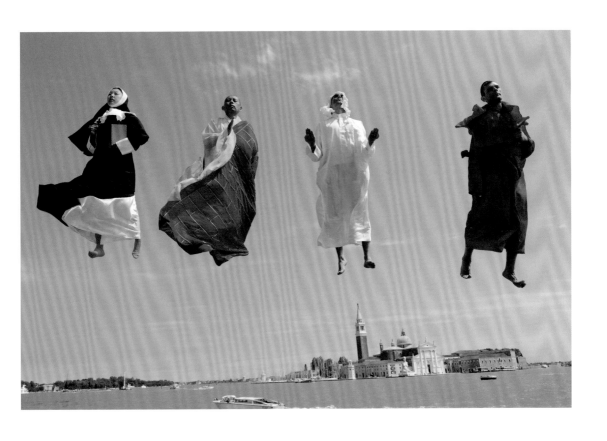

飞在巴黎大皇宫，20140327

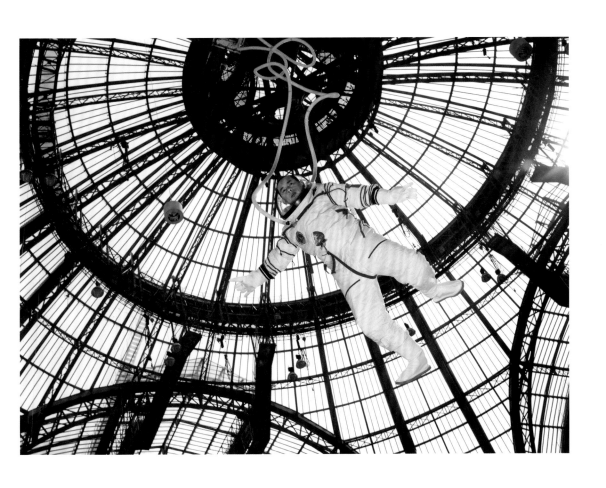

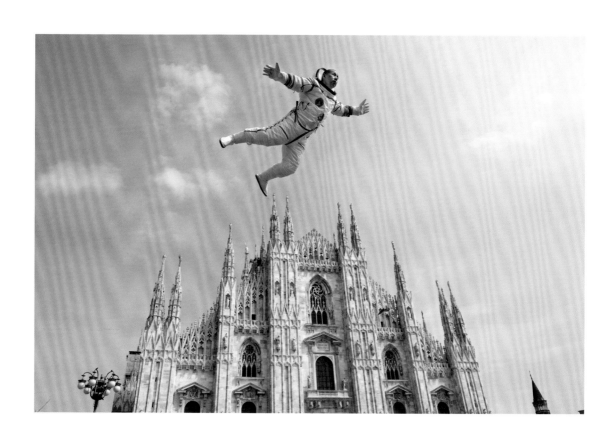

飞越米兰，20140412

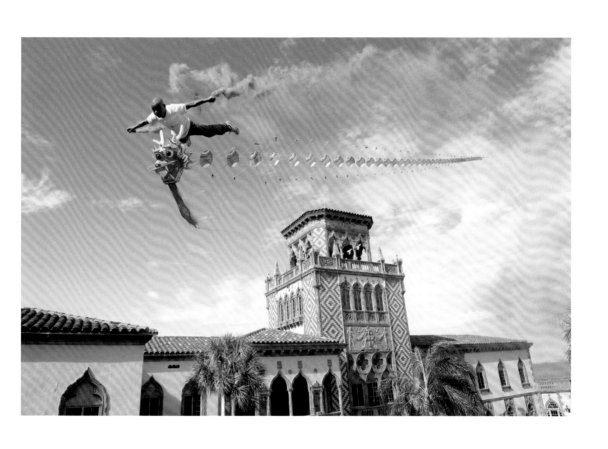

飞在瑞林美术馆，20141117

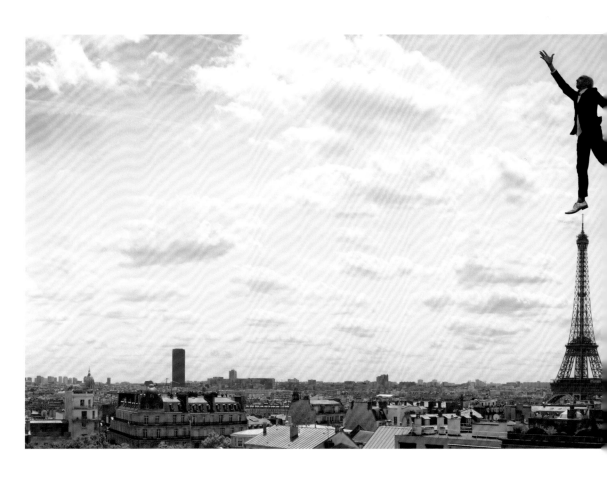

巴黎在飞，20150530

镜子，20160510

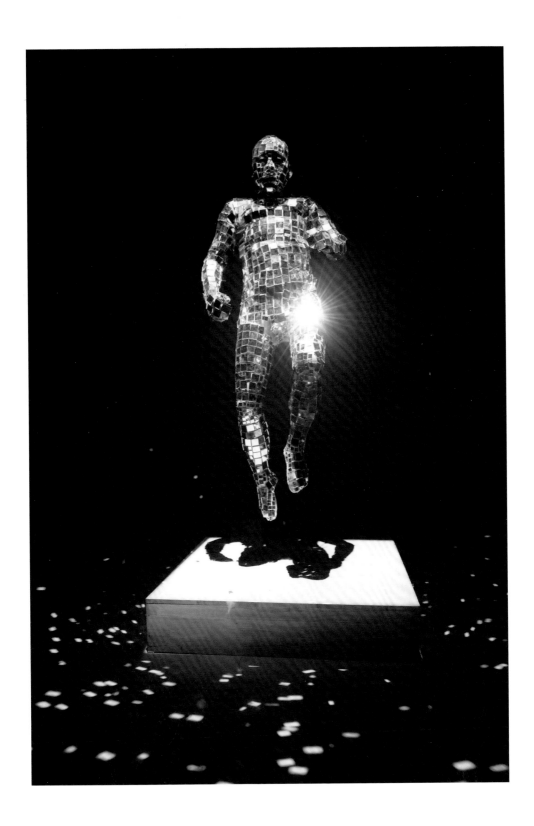

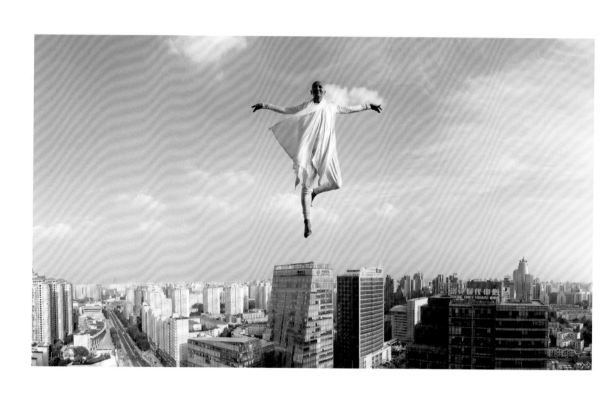

瑜珈飞，20160816

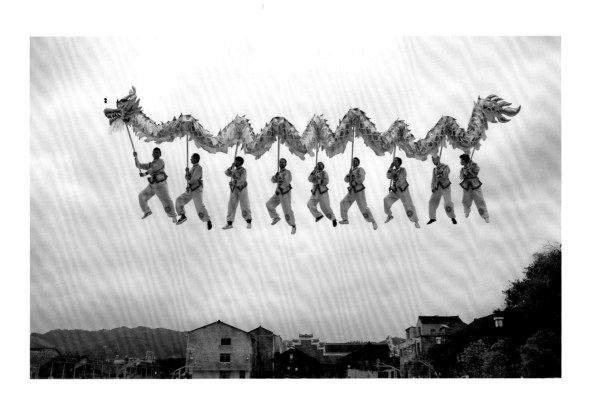

龙在飞，20160929

写意山水，20170909

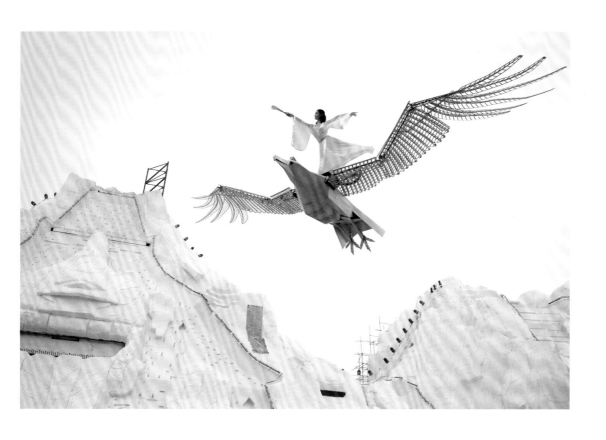

责任编辑：程　禾
责任校对：朱晓波
责任印制：朱圣学

图书在版编目（ＣＩＰ）数据

中国当代摄影图录 . 李昑 / 刘铮主编 . -- 杭州：
浙江摄影出版社 , 2018.8
ISBN 978-7-5514-2221-5

Ⅰ . ①中… Ⅱ . ①刘… Ⅲ . ①摄影集－中国－现代
Ⅳ . ① J421

中国版本图书馆 CIP 数据核字 (2018) 第 132049 号

中国当代摄影图录

李　昑

刘　铮　主编

全国百佳图书出版单位
浙江摄影出版社出版发行
地址：杭州市体育场路 347 号
邮编：310006
电话：0571-85142991
网址：www.photo.zjcb.com
制版：浙江新华图文制作有限公司
印刷：浙江影天印业有限公司
开本：710mm×1000mm　1/16
印张：6
2018 年 8 月第 1 版　　2018 年 8 月第 1 次印刷
ISBN　978-7-5514-2221-5
定价：128.00 元